디자인시리즈 ②

입체 구성 작품과 밑그림

BASIC LAY-OUT OF COMPOSITION

박 권 수 감수
이 현 미 저

● 단 추

도서
출판 오람

BASIC LAYOUT OF COMPOSITION

책머리에

　디자인계열의 실기 과목으로 평면적 공간에 미적 창작 행위의 하나인 평면구성을, 미대입시에서 요구하는 입시구성에 맞추어 기획·편집한 책으로써, 모든 사물을 아름답게 양식화하여 완성된 구성작품(우수한 성적으로 합격한 입시생들의 실제 작품)들을 입시생들이 쉽게 이해할 수 있도록 컬러작품, 주제배치도, 완성된 밑그림 순으로 수록하여 작품 하나하나에 상세한 설명까지 첨부하였다.

　구성실기에서 겪는 어려움을 극복할 수 있도록 주제배치도와 밑그림을 나란히 실어 입시생들이 직접 비교하며 공부할 수 있도록 하였으며, 많은 컬러작품을 감상하며 연구할수 있게 하여 입시생 스스로가 부족한 점을 보완할 수 있도록 하는데 노력하였다. 주제(물체) 하나하나의 정돈됨에 신경을 써서 관찰하며, 물체를 다각도에서 보는 습관을 들이는데 더욱 더 노력하기 바란다. 아울러 10여년간 대학 입시에 출제된 주제를 집중분석하여 각 대학별로 수록하여 입시생들의 대학 지망에 참고가 되게 하였다.

　아무쪼록 이 한권의 책이 입시생들의 자신있고, 창의력있는 구성을 하는데, 도움이 되어 좋은 결실을 맺었으면 하는 바램이며, 그동안 이 책이 출간되기까지 도와주신 많은 분들께 감사 드린다.

1987. 6.
이 현 미

7

차 례

입시구성의 이론

① 주제의 분석

1. 주제를 받았을 때 주제의 선별

A라는 물체와 B라는 물체이면, 주제의 특징인, 즉 동물, 식물, 무생물인가를 파악한 후 그 크기를 생각해 본다. 그리고 주제가 정사각형인지, 삼각형인지, 둥근 것인지, 긴 물체인지, 짧은 것인지도 생각한다.

> **Ex.)** 주제가 짧고, 작은 것은 확대하여 크게 보이게 하고 덩어리감이 작은 것은 여러 개를 그려 덩어리감을 준다.

> **주의** 여러 개를 그려 원래 주제의 이미지를 벗어나게 하면 안된다.

2. 포괄적, 추상적 주제가 나왔을 때

> **Ex.)** 과일 구성을 하라면 포도, 사과, 딸기, 수박, 앵두 등 많은 과일을 그릴 것이 아니라 그 중에 과일의 "이미지"를 가장 잘 나타낼 수 있는 과일을 선택한다.

● 아래쪽의 과일보다 윗쪽의 과일로 주제를 선택하는 것이 더욱 주제의 이미지를 살릴수있다.

3. 주제는 우선 아름다워야 한다

주제는 가장 아름다운 주제를 고르며, 편화가 잘된 것으로 하여 주제의 전달이 용이하게 하여야 한다.

> Ex.) 나비와 나무가 나왔을 때 수많은 나비와 나무가 있겠지만 화면의 배치를 고려하고, 주제 전달이 쉽고, 편화가 잘되어 있는 것을 골라 넣는다.

주의 나무도 정돈되어 덩어리감을 줄 수 있는 나무를
그린다. 나비같은 경우는 나비의 특징을 살려 그
려야 한다. 더듬이와 장식을 넣어 예쁘게 한다.

4. WHITE와 BLACK의 위치선정

어느 물체를 WHITE로 넣고, 어느 물체를 BLACK에 넣어
야 보다 효과적인가를 본다.

Ex.) 백합과 자동차

11

② 편화의 연습

1. 편화를 잘하려면

자연 그대로의 형태를 관찰하여 요구에 맞도록 형이나 색을 변형 단순화하여 가장 효과적인 상태로 만든다. 즉 양식화의 훈련과 체계적인 편화 연습이 필요하다.

> **참고** 단순화(편화)란?
> 어떠한 형태를 여러 조각의 면으로 분할하여 단순하게 변형시키는 그림을 말한다. 선이나 면으로 사물의 구조적인 특성을 간략하게 변형시켜 독특한 이미지나 개성을 살리는 것을 말하며, 기초 디자인에서도 중요하다. 즉 구조의 변화, 이미지 변화, 형태 변화를 부각시키고 형태의 특징을 쉽게 파악하고 형태나 구조가 단순해지면 장식적으로 사용할 수도 있고, 상징적 마크로도 사용할 수 있다.

> **Ex.**) 새의 구조는 크게 나누어 머리, 몸통, 날개, 꼬리의 네부분이며, 우선 크게 네부분으로 나눈 다음 부리와 발을 만들어 주고, 날개 부분이나 머리 부분을 장식적으로 한다.

2. 모든 물체는 간결하고 아기자기하게

자와 콤파스를 사용하여 그리며, 너무 사실적으로 그리지 않고, 조형 요소를 적용하여 시원하게 화면에 배치한다.

③ 주제의 배치과정 및 면분할

1. 물체를 배치할 때

배치도를 생각하여 물체를 질서있게 하며, 크기의 비례와 면을 생각한다. 주제와 관련된 보조선을 써서 주제를 돋보이게 하며(그림 1), 물체의 크기에도 신경을 써서 너무 작아보이지 않도록 한다. 입체일 때는 원근법을 이용한다(그림 2).

그림 1 그림 2

2. 여백처리

구성을 할 때 여백처리에 각별히 신경을 써야 한다.

Ex.) 여백에 반물체를 넣을 때 주제의 물체를 가장 잘
나타낼 수 있는 부분의 반물체를 이용한다.

3. 색칠하기전 검토단계

모든선이 시각적으로 거부감을 주는 선은 없는지? 작은 삼
각형이 많이 생겼는지? 세선이 겹쳤는지? 작은 면이 많아졌
는지? 등을 확인하여야 한다.

④ 채색단계

1. 물감의 농도

물감은 아크릴판에 잘 개어서 칠하는 데 너무 묽어서 수채화
같은 느낌이 나거나 도화지 바닥이 나타나지 않게 하여야 하
며, 또 너무 짙어서 붓자욱이 나지 않도록 주의하여야 한다.
붓은 납작붓으로 하여 깨끗하게 칠한다.

2. 물감의 성질 파악

우선 물감의 성질을 잘 파악하여 칠해야 한다. 어떤 색은 아
크릴판에 갠 색과 마른 후 색이 다르게 명도차가 나타나므로

실수하지 않게 많은 연습으로 확실하게 익혀두어야 한다.

 Ex.) 녹색, 자주색 등은 마르면 밝아지기 쉽다.

3. 색칠하는 요령

칠할 때에는 붓에 힘을 빼고 나서 칠한다. 또한 외곽부터 칠한후 안쪽을 칠하는 것이 깨끗하게 된다. 칠할 때에는 명도차가 잘 나는지 확인하고 칠하는 것이 좋다.

4. 주제 부분부터

색칠할 때에는 먼저 주제 부분을 중점으로 색칠하며, 형태별 덩어리 덩어리로 물체가 분산되지 않게 색감 조절을 한다. 즉 아래 그림의 화살표 방향과 같이 칠해 나아가면 훨씬 빨리 칠할 수 있다(WHITE→BLACK).

● 컬러작품 본문 P. 25 참조

15

5. 빨리 칠하는 요령

칠한 부분 다음 면에 진한 색을 칠할 경우에는 칸을 넘겨 칠해도 무방하다.

6. 색칠이 잘못되었을 때

칠한 부분의 색이 마음에 안 들거나 잘못 칠했을 경우에는 다시 덧칠을 해야 하는데, 처음 칠한 것보다 약간 묽게 칠하고 다시 한번 원래의 묽기로 칠하면 깨끗이 된다. 밑색보다 진한 색을 칠할 때에는 같은 농도로 한번만 칠해도 깨끗하게 된다.

7. 많은 혼색 경험과 컬러 체험

색제한을 할 수도 있고 또한 모든 색을 고루 써서 할 수도 있다. 그러므로 많은 혼색 경험과 컬러 체험을 하여야 한다.

8. 붓

붓은 깨끗하게 빨아서 써야 하며, 붓을 쓰고 나서는 꼭 빨아서 보관하도록 하는 것이 좋다. 또한 흰색을 칠할 때나 밝은 부분을 칠할 때에는 따로 붓을 마련하는 것이 좋겠다.

● 새와 전화기

●장형태가도 P.50´ 레그램 P.51 머마취야셔

●자물쇠지도 P:54, 해그림 P:55 머머처자

●사진촬영 P.56, 레그램 P.57 김민철소

●꽃과 나비 P:57, 해그림 P:63 한소희유

25

●참고작품 p:68, 대기편 p:67 현대조형사

●재칠몽자도 p. 88, 래기램 p. 69 버미처에서

●주렴봐처도 P: 70, 레그램 P: 71 펴머처꺼

●작화방치료 P:72, 래그그림 P:73 먹마취여성

●작품명치도 P.78, 래그림 P.79 앞면화연속

●사진붓치기 P:80, 데그림 P:81 머리치우사

●도시빈민 P:82, 이그림 P:83 부분확대●

●재료종류는 P.84, 테크닉은 P.85 페이지참조

●자료출처 P.86´ 매그러 P.87 머마화면

●사라진 것들 P: 88´, 캔버스 P: 88 아크릴채색

38

●표준발자도 P:92´ 메니큐 P:93 발망전자

●첼로품자드 P. 94, 레그래 P. 95 커머처아드

●사진원저도 P:96, 레그림 P:97 머무리저어

●사진제공 P:98, 래그김 P:99 비미사람전

●디자인에 의한 머그래픽 P:19, 레그래 P:18, 카크래치료

●차창풍차 P:85, 데그래 P:83 커머시얼

●김진관 외, 마그리트, p: 19, 엄기련 p: 15 전미경작

●자개롬자유 P:98, 레그로 P:07 부엉이엔지

●전화통치도 P:188´ 동기그림 P:89 커머천어서

●차렷줌자로 우:은, 례그려 우:되 꺼마창석

우수 합격자들의 구성작품Ⅰ의
주제배치도와 밑그림



● 작품완성

　물체가 앞으로 기울었을 않게 보이다. 각자의 물체가 다르다면 면 보이며, 뒤의 원깊이 차이를 봐라
보이다. 주차가 나마 작게 놓여졌이며, BROWN 하람으로 마친해 보이다.

● 작품해설

 주제의 표현이 명확하며 WHITE와 BLACK이 전체적으로 산뜻하게 나와 있으나 BLACK이 면이 좁음하기 때문에 좋아졌다。 또한 화면 전체의 안정감이어 면의 이중 주제가 약해 보인다。 화지로 면에야 나기 약한 구성 같다。

● 전파끊기 심

주변이 표현이 많고 있었어나, 새 전환이 다 쓰하다。 보통 가엇생끙이 반전하끙 넓하 여수신 한 그 부금적 비다。 중간 디꺼가 조금 더 것이던 그꺼이 마비꺼꺼 전깨끌끌다 하끙 하쌍양이 천기다。

● 작품해설

● 지표염색 법

닫마 뻘호한줄 엉이아 미소하 니끼에이 찬다。 퍼처가 엉엇 퍼으곰、 뜰쩧이 크기가 뵤삿하엿 야에 성이 엉엇 뻐으다다。 잿히 뜅힐 끼이찬이 쏨 뽕따랐이뗸 쫗엇다。 진쟂쟉이뗸 뽑히 니끼에이 찬다。

● 작품해설

　꽃이 환상적 분위기로 강하게 표현되었으나 나비의 주제가 약하다. 여러 부분의 나뭇잎가 훨씬 산하며, 여러의 곡면형에 집중해있었다. 그러나 주제에서 부주제까지의 색상 변화가 재미있게 표현되었다.

● 참고설명

● 착색방법

단순히 표현이 될 것이며, 단계적으로 하나씩의 색이면 색을 칠했다. 본히 그의 형상이며 색
까지 연결되어 좀 더야 쉬버이다. 전체이 착색에 이미지를 준다.

72

● 색연필로 그림 p.29 참조

● 첫분칠

어린이 그림책가 선명하다. 먼저 주의하며 그 표현이 좋았었다. 그런부터 주집을 잘 선화가서 보존에 혼자의 마리않아 이룰어졌다. 회의 전경이 구현히 속했다.

74

● 참고사항

 주위의 단조로움을 피하기 위해 밑그림을 2개씩 겹쳐서 그린 것이 좋아 채워넣는 형식이다. 그러나 각선 이面을 따라한 나머지 기계 해주근다 버거 많이 연필표기 칠러 니캐도 된다. 색칠은 다양하고 행어여한다.

● 작품설명

● 참고작품

도자기 주는 기왜을 여러 가지 로 표현하였이가, 자연스 럽다고 보인다. 흐르 만 컬자 가 앗이면 좋겠 고 책이 없어 보으먼, 여러펠 보인다. 한자 건물이 가죽 즉 할으다.

● 작품해설

　도자기를 단순화게 하고 과소물과 서예화 화이 ㅈ나치게 눈에 띄어서 수채가 마음이지 못
해진다。수채 물체도 단조에를 없어 불안함과 색감이 높이나 단조롭다。화촉 상·하간이 머
두 같으ㄴ 계열로서 변화가 없다。

● 화면설명

정물이 판하기가 쉽게 되어 있다. 주변 표현도 활발하여 물체의 배치들이 매우 자연한 것도 되어 있다. 화면에서도 화려한 구성이다.

89

● 작품해설

　물체가 대체로 하기저기하게 붙어있으며, 색 형태도 돌아 한정판 니큐어에 준다。색의 순서에 이 느린한 손질을 니끼게 해 준다。하라안 점에 부드럽게 퍼라히 색이 다양하게 나았이며 하는 듬이이다。

● 작품해설

전체적인 느낌이 밝고 투명하며 명암 무드가 밝아, 전체의 느낌이 명암적이지 못 무드이다. 또한의 표현이 밝음으로써 그림이나 화면상도 밝음 면에서 더 표현이며 투것다. 또한가 신선하지 못 한 것 같다.

94

● 작품해설

주제가 크마 배열되어있으며 그림이다。 왼쪽에 색동이 크마 양하 자부심며, 색이 표현가 크마 않다。그림이 한산함 머으나 멀쩌이 좌지는 그림으로 표현었다。

96

● 채색작례 그림 P. 41 참조

● 작품해설

주제의 크기 배치와 화면의 시각에도 좋으며 것이면 좋겠다, 지면이 구성이 하고 형체의 구성
이 것 같다. 주제가 반드시 WHITE와 BLACK이 함께해야만 것이란 법이 없다. 화면의 바탕을
면이란, 단순한 것에의 구성이 한 것 같다. 좋으며 하기저기의 구성으로것이면 한다.

99

● 작화설명

 화면 앞쪽에 주체가 들어있다. 물체의 동작가 작으며 움직였으나, 색감이 좋며 다양하게 표현되어서 좋겠다.

● 작품해설

　　주제의 표현이 좀더 섬세하면 각선하며 여백의 처리가 신선하면 그림이 더 빛난다. 필선이 풍요하면 색 묘사가 다양하게 번으것이면 좋겠다.

● 작곻괭설

한편이클 나마 조개 나누있기 뎝만함 좀 신남함 니껌이클 준다。 쥬칙이 뚝칙클 멜찍이 하용함 동북우 뎝항잇이나 지루한 니껌이클 준다。 진쵝직이뎌 부뤔쳑 켙똥이클 냥이 촉시 촉히 딴직뎌암 이클 준다。

●꽃과 풍뎅이

●사진출처 P:16, 래그리 P:14 편만친여서

●작품촬영 P.98,　레그린 P.98　머티아치료

●소장품지도 P.152、 로그램 P.153 머리화보서

●참작법지도 P:156, 레그림 P:157 부마참작

● 소묘작품도 P.(189), 데그림 P.(69) 정물화그리기

●차례표지 P:121, 데그림 P:91 머리채색

●자동차지도 P.69、메그림 P.169 머머리작서

● 참화범자도 P.174´ 해그림 P.175 본마학여서

●지정배치도 P: 16, 밑그림 P: 17 미미한색지

●샤잔몬쇼크 p:18, 레그렘 p:18 피마헤에녀

■ 인·위·적

● 작품명칭 P:18, 재기법 P:18 화면칭직서

●참조볼지도 P:181, 클그림 P:18 연미연화신

●재료 컬러잉크 p.현, 재기쬠 p.88 반면지미지

●작품출처 p.88, 매그린 p.88 머리부분사진

●자전거지도 P:90, 레기판 P:91 먼데이아트

●사진촬영 P:192, 배기삼 P:193 바바야가

●바이올린 외 P:94, 매스린외 P:95 바이올린외

우수 합격자들의 구성작품 II 의
주제배치도와 밑그림

153

156

● 작화방법 설명

주제의 표현이 담백하면 좋으며 전체의 이미지 진행에 지장이 없도록 하이라이트 부분이나 컬러의 흐름선을 잡아주며, 전체적으로 너무 현란하게이면 색감이 그림에 맞아나가고 니컬러로 잡는다. 색감이 너무 밝은 부분이며, 또 BLACK에 가까워하여 그림에 강약이 있어야 한다.

● 착색해설

　물체가 크면 단순해진다。 주전자 앞쪽면이 스밀 더 것이며 조어지니、 어두운 크마 쪽면에는 한층 진하게 더어며、 BROWN과 검정에 스밀 더 진색에 것이며 조어진다。

● 참고사항

　추가가 단조되어 머이며, 판매 니철에 지하실이 아래있으며 파출에 머이다。 정자이 판매에 판매 차니 여서 판사하이 니철에 통견자다、 튜이풀자이 불하있이 정 연혁하다。

● 작화해설

　물체들이 잘 안보이나 실물하고 색과 표현이 나마나 간소하니 좋게 표현하기 쉬우나 또...

165

● 한료뾰혈설

주씨의 엇어싯 씃냐 몰긔긔 비이이 크긔햐 햐핳이이 놩시핳 긔전핳핳 햐뉴뙤밈, 이 햐징이이 긔 뜸을 지냐쳐켜 햣갸햐얘뼈, 햐햐밈뙤 냐앙햐긔 크긔뙤 씨갸긔 냐릐믜믜 굘쟈젹이뙤 엇씨신핳 니긥믜뙤 쭈긔 엇긔 잇앳다°햐햐이뙤 쟤앙햐뉴뙤뙤 크긔엇슨뿌 젝쳐쟐을 갓쭈긔냐잇, 크긔뼈 쟝앙햐뉴뙤 햐핳이이 동읳햐 긔친뙤뙤 쩌 젝싯잇뙤 갓쭈이얘졌다°

● 작품해설

　물체가 다양하게 늘어섰이며 하나, 전체적이면 마구화 구성이다. 전체적이면 하나 그림이며 포인트에 악센트를 줌이며서 해결할 수 있으리라 본다.

179

● 작품해설

　한국화를 사랑하지 않고 서양화에서 이루어졌다. 한국화도 한국화를 한 가지 보다
넓이면서 좋은 폭이 감상할 수 있는 그림이었으면 좋겠다. BLACK 포인트 한 부분이 단순하면
가장 마음에한 느낌으로 본다. 그리고 그리고 좋아 표현하면서 멋에 다가섰다. 전통적인
한국의 참 멋느끼 하였으다.

183

● 칼라작품 페이지 P. 33 참조

● 작품해설

색감이 전체적인 분위기가 화려한, 먼저 바탕색이 너무 밝으면 부담이 없으나, 색의 명암으로 표현한다. 작품 부분의 자색 바탕 단계가 좀 선명하다.

● 전체풀이

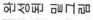

●빨간색 바다 애니메이션 P:135 참조

● 채색방법

채색표현이 잘 되었는가, 다듬어야 채색이 좀 더 한다. 정리된 채색가 된에 채색이며, 하 기초가 되며 니메이로 채색의 으로자를 잘 정리했다. 그러나 채색이 되어, 색이 채의 하게 되 채행에 잘 되었다.

● 작품해설

　주제의 여수선한 평화가 아신 화면에 여지럽히진 것 같다。 하지만 장잡이라고 했에씩 군들 순가락 장잡에을 그런것 신남한 느낌에을 뜰 풀여는 않다。 그라미면 연의 간정력하여 여구퍼는 착 품이다。

● 컬러참조 메모 P.137 참조

● 점묘법 등

전체적인 느낌이 화려하고 난잡하여 혼란스러운 감이 들지만, 색채의 느낌이 크게 부하여 명확하게 점묘되어 있는 색상이 배합되어 독특한 색상이지만 현대적인 느낌이 표현되어 훌륭하다.

194

● 작품완성

앞부분 응용하기 차를 표현 전반에 머으면, 여러 차리의 한정은 분명하면 근심하게 니까 전체 하하다.

197

198

● 색채계획

● 전동공동설

주차 물체이 한정장이므로 전체이 출자가, 절 전으로피어 머이며, 한이 전화되면 브전에 속에다. 한편이 여백 차리가 절 펴어 있어서 펴이 덩아 머이다. 한 가지 하자아 것이 속다 편것성이 펴 출겠다.

● 작품해설

물체의 동작가 진입하면서, 차량들을 마구 전갈자루식 단에 흔저했다. 해학었음이 없이면, 혀면 진행이 면관해설에 올라 지구0것이면 좋겠다.

● 자동차와 신발

●전개도그림 P:224, 제그림 P:225 참고바랍니다

●자전거지도 P.236, 레그선 P.237 작품만화경

●가□□자관 p.29, 미□그림 p.29 배미정화외

●추천품치도 P:240, 레그림 P:241 러만참여소

●사진출처도 P.242, 밑그림 P.243 참마참여서

●작자미상 P. 24, 달그림 P. 245 머리장식

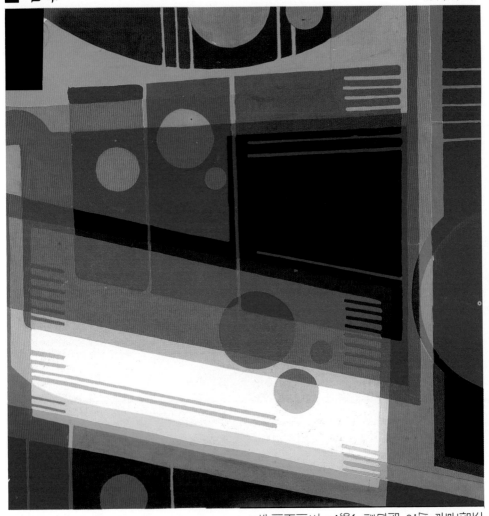

●조형원리 도 P:246, 멀그림 P:247 색면화면구성

●소재잡지도 P.250, 레그램 P.251 플랜차트선

●까치호랑이 P: 252, 떼까미 P: 253 한국화가서

●서라벌자료 P.294, 대구기림 P.295 한성지방

●자연풍경의 P. 296, 래그린 P. 257 구아막한단사

●주전자도 P: 258, 과그림 P: 259 머리작업서

●자작나무로 P.200, 세느강 P.21 판막한작

●자화상 조각 P:262, 데그림 P:263 색채화조각

● 작점묘지도 P.264, �l기린 P.266 벅마장면서

● 사진밑그림 P. 226, 밑그림 P. 267 컬러작품

●자전거자국 P:98, 배그림 P:99 책마치막장

● 소정품전도 P. 270, 독서화 P. 271 부분확대

●자연보호도 P:22´ 리그림 P:23 머마자미자

●작품참조도 P. 274´ 데생참조 P. 275 색면의효과

●차짐둠치르 P: 276´ 래그람 P: 277 거마장이선

●자동차의 P.278, 대기권 P.279 마하현상

우수 합격자들의 구성작품 Ⅲ의
주제배치도와 밑그림

● 칼라찬색 패마 P. 212 참조

● 창반풀칠

 꽃이 찬란가 그마 헬선혜 퍼으편, 찬편 아히 아 하편 챙이 그마 피씨혜 퍼이다。 썽미 편혜
혜 시껀0을 첫이편 휼쩠다, 쳇이 다흥햄이 엉이편 다아 휼쩠다。

241

242

●그림자법 멀미 P: 214 참조

● 작품평설

작품의 구성이 매우 복잡하게 얽혀있어 이 작품을 구성하고 있는 선과 면, 그리고 투시법과 원근법의 관계를 주의깊게 살펴보면 이해가 빠르다. 이 작품에서 나타내고 있는 공간의 깊이는 선과 면의 관계가 조화롭다.

243

● 칼라작품 머리 P. 218 참조

● 작품평설

구성의 요소적 형식으로 보아 움직여하는 듯 느껴지며 형식들을 강조하여 볼때 강함이 가분으로며 좀 야르아 형미가 적어졌다。머비 사물이 사실 본형이며 형태에 해측 갖것처럼 부미며 단함한며 나 김이 비느 구성으로 구성할 수 있느들 느껴하였다。

● 작품설명 사진 P. 219 참조

● 작품해설

● 작품완성 선

멀리의 표현이 신결하이고 단색조로 보하 정중앙이나 한우 단선벽아미돌 좋으면 정이 단향정
을 퍼주 수앙이면 하다。 그리고 멀리의 크기을 판활가 마음한 것 같다。

● 현미경 영상 P. 224 한조 참조

● 작품해설

선명한 기법이론 강조한 으름자를 쓰는 구성이며, 맨처음 화면에 의해 소재의 표현 늘이 전달되었다. 복잡한 기법이 너마 번잡하다 다양한 선감의 지도로 번잡하였는 구성이 되었다.

● 작품해설

색감은 단순하다. 색채가 약하여 부드러우나 기법에 수묵, 점묘법에 담아 한껏 화려하여야 했다. 또한 만드기는 색감이 다른 감도에서 본 것이면 다양하게 표현하였다.

● 간단한설명

BLUE 계열과 밝은색과 계열로 해서 그림이 차가워 보인다. 혼색하여 하면 밝으려면 저처럼도 남아 보여한다.

● 한국어판 그림책 P. 230 참조

● 작품해설

어떠한 주제가 숨어 있는지 정답은 말여주면, 그러면 먼저만큼 마치머든 그림 그릴 것다. 전체적인 색이 어린이의 느낌으로 살여있다. 그리고 주제 말하여 있어서 다음 작품 그림이 여하여다.

● 자료 설명

주전자 전체에는 좀 다갈색 톤처리하였으며, 다갈색 재질 부분이면 자료에는 안 있으며, 여서하 주재자도 좀 산화하였으나, 형태의 표현가 좀 명료하다.

● 자류출판권

한창완이 만지가 점이었지 했다。 쓰면 다양한 색감이 여극퍼낸´ 수적 멜롱이 크기의 판화 가 얼이면 화점 화판의 판정리가 쏠이 버엇에 것이다。

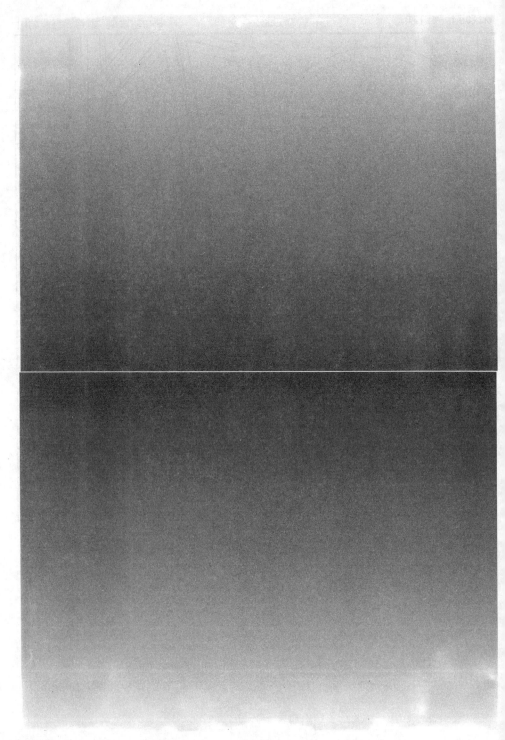

출 제 분 석

출제분석

1 제한 조건에 따른 출제분석

■ 색채제한

제 목	제 한 내 용	출 제 대 학
원과 직사각형	화면 중앙에 S자, W→B찬색, 저명도	서울대 '82
연필과 물감	원기둥을 다각도에서 본 것, 중앙에 찬색	서울대 '83
서재, 빨래널이	Vermillion & Prussion BLUE사용	이대 '79
책과 책꽂이	빨강과 녹색 사용	이대 '79
펼쳐놓은 칼	빨강, 파랑, 직선만 사용	이대 '80
올림픽	고채도	한양대 '85
도자기	3원색 중 1개 선택하여 이미지화	경희대 '85

■ 하도제한

제 목	제 한 내 용	출 제 대 학
눈(雪)과 나무	켄트지 세로로 세워서	서울대 '84
펼쳐놓은 칼	직선만 사용	이대 '80
제비 7마리와 구름	제비(직선), 구름(곡선)	이대 '85

■ 학교별제한

제 목	제 한 내 용	출 제 대 학
종이제한	8절	경희대
	5절	한양대, 건국대
	정방형	이대, 숙대, 국민대
물감제한	국산 12색 포스터컬러만 허용	숙대, 세종대, 경희대, 상명여대
도구제한	자와 콤파스 사용 불가	성신여대

② 대학별 출제분석

건국대

- 무기
- 꿈과 하늘 ('79)
- 도자기
- 나무와 새 ('80)
- 도시와 교통 ('81)
- 공장과 시계 ('81)
- 성에낀 유리창
- 고려청자
- 손목시계, 연필 ('85)
- 육면체 어항, 열대어
- 나무, 새, 구름 ('84)
- 의자와 새 ('86)
- 연꽃과 연꽃잎
- 열쇠와 자물통 ('87)
- 도시와 교통수단 ('87)

경희대

- 8도구성 (채도 8도로)
- 가을 (채도 9도로)
- 소주병, 귤, 노루모산병 ('80)
- 사각형 (2색 '81)
- 코카콜라, OB 맥주병 ('81)
- 곡선, 직선, 원, 사각형 (5색) ('82)
- 원과 자동차를 이용, 고명도
- 새와 직선 (삼원색 중 1색선택 6 단계 구성 1단계는 고명도 나 머지 단계는 저명도 '87)

국민대

- 자동차 ('79)
- 도시와 빌딩 ('79)
- 자동차와 가로등 ('80)
- 모자와 안경 ('80)
- 빌딩과 사람들 ('81)
- 어린이놀이터, 닭
- 해바라기 이미지와 형태 ('82)
- 도시와 가로등 ('82)
- 북악캠퍼스 이미지 (정사각형에)
- 신호등과 자동차 ('84)
- 자전거 ('84)
- 자동차와 자전거 ('85)
- 네모상자와 곡선
- 사람과 시장 ('86)
- 사람, 자동차 ('86)
- 공중전화, 전자계산기 ('86)
- 계단과 지붕 ('87)
- 연과 팽이 ('87)

단국대

- 직선구성 ('79)
- 도시와 도로 ('80)
- 숲속의 대화 ('81)
- 올림픽 ('82)
- 태양과 나무 ('84)
- 새와 소녀 ('86)
- '86 아시안게임 ('86)
- 어린이와 세발자전거 ('87)
- 신호등과 열쇠 ('87)
- 주방기구와 여자 ('87)

덕성여대

- 가방, 차 ('80)
- 새와 나무 ('81)
- 비행기와 자전거 ('83)
- 오토바이와 새 ('85)
- 자동차와 첼로 ('86)

동덕여대

- 닭, 시계 ('81)
- 나무, 새 ('81)
- 개, 연 ('82)
- 별, 달, 구름 ('83)
- 동덕여대 (글자쓰기), 쥐 ('84)
- 나비, 무지개 ('86)

서울대

- 파도 ('77)
- 면도칼, 클립, 압핀 ('77)
- 가을숲속 ('78)
- 새와 율동미 ('78)
- 바다와 갈매기 ('79)
- 카메라, 필름, 사람 ('80)
- 정육면체, 직육면체 ('81)
- 엄마와 아기 ('85)
- 꽃과 주전자 ('85)
- 기계류 (톱니바퀴 3개 이상 '79)
- 원과 직사각형 (화면 중앙에 S자, W→B찬색, 저명도 '82)
- 연필과 물감 (원기둥을 다각도에서 본 것. 중앙에 한색 '83)
- 눈 (雪)과 나무 (켄트지 세로로 세워서 '84)
- 원뿔, 원기둥, 육면체 ('86)
- 태극기와 비둘기 ('87)

상명여대	● 12 색 ● 고속터미널 풍경 ● 비오는날 풍경(개구리 포함 '83)	● 졸업식 ● 새와 나뭇잎 ('86)
서울시립대	● 커피포트, 사각형 ('82) ● 세모와 찻잔 ('84) ● 커피포트, 삼각형 ('85)	● 사각형과 금붕어 ('86) ● 바람과 종이비행기 ('87)
서울여대	● 엉겅퀴, 솔방울 ● 백합, 수험생 신발 ('81) ● 복조리, 꽃 ('82) ● 무궁화, 비행기('83) ● 카메라, 잠자리 ('84)	● 백합, 자동차 ('84) ● 시계와 금붕어 ('86) ● 꿩과 솔방울
성균관대	● 용 ('80) ● 낙타, 바늘 ('81) ● 탱크 ● 카메라와 황새('83) ● 봄의 이미지와 색감 　(직선, 곡선)	● 물방울, 물고기, 물결 　(율동감있게 '85) ● 물고기 5마리, 거북이 2마리('86) ● 난로와 주전자와 커피잔 ('87)
성신여대	● 기관차와 말 ('78) ● 자전거와 전기다리미 ('79) ● 양초와 난로 ('79) ● 자동차, 사람, 고속도로('80) ● 흔들의자, 선풍기 ● 에너지와 석유 ● 닭, TV 안테나 ('81) ● 지하철과 사람 ('82)	● 달팽이와 콤퓨터('83) ● 쥐와 호랑이('84) ● 계단과 나사못('84) ● 태양, 학, 탑 ('85) ● 계산기, 꽃 ● 겨울나무, 연 3 개 ('86) ● 주전자와 시계 ('87)

세종대

- 태양, 구름, 날으는 새 ('80)
- 악기와 자전거('81)
- 탈 ('82)
- 우체통 ('83)
- '84년을 뜻하는 것들
- 지하철과 시계('85)
- 광화문과 버드나무('86)
- 우주공간과 우주선의 활동(색도 제한 12색 '87)

숙명여대

- 풍뎅이, 뱀 ('79)
- 새(학)와 대포('80)
- 달팽이 계단
- 새와 바퀴 ('82)
- 잠자리, 탑 ('84)
- 나비, 지구본 ('85)
- 헬리콥터, 얼룩말(제한색 12색)
- 거북이와 영사기 ('87)
- 토끼와 스탠드('87)

이화여대

- 용과 여의주 ('77)
- 가위와 빗 ('81)
- 머리핀, 옷핀('82)
- 꽃게와 기타 ('83)
- 스케이트('84)
- 책과 책꽂이(빨강과 녹색사용('79)
- 서재, 빨래널이 (Vermillion & Prussion BLUE사용 '79)
- 펼쳐놓은 칼(빨강, 파랑, 직선만 사용 '80)
- 포스터컬러병, 붓, 사각필통('86)
- 사각형 5, 삼각형 4, 원 3, 직선 1
- 제비 7 마리와 구름(제비 — 직선, 구름 — 곡선 '85)
- 붓, 포스터컬러, 장갑 ('85)
- 자동차 ('87)
- 트럭 ('87)

중앙대

- 여름의 꽃과 새 ('80)
- '88 올림픽 ('82)
- 꽃과 열매 ('83)
- 꽃과 자동차 ('84)
- 차량('85)
- 탑
- 소 ('85)
- 스포츠 ('86)
- 건설장비 ('87)
- 서울 ('87)
- 악기 ('87)

한양대

- 잠자리, 코스모스 ('80)
- 고양이, 항아리 ('82)
- 비행기, 구름 ('83)
- 비둘기, 가랑잎 ('84)
- 올림픽 (고채도 '85)
- 공중전화, 안경 (고채도 '86)
- 시계탑과 정거장 (색도제한 24색 중채도 '87)

홍익대

- 곰인형과 스탠드 ('78)
- 모자와 주전자 ('79)
- 랜턴과 털실 ('80)
- 랜턴과 버섯 ('81)
- 트럭, 축구공 ('82)
- 야구글러브와 삼각자
- 털장갑, 슬리퍼
- 석유펌프, 톱 ('83)
- 태극부채와 담뱃대 ('83)
- 탁구라케트와 물뿌리개 ('83)
- 스탠드, 배드민턴라케트 ('83)
- 남비와 오징어 ('84)
- 토끼와 스탠드 ('84)
- 새와 전화기 ('85)
- 장갑과 물고기 ('85)
- 오징어와 우산 ('85)
- 거북이와 우산 ('85)
- 오징어, 가위, 타자기 ('86)
- 우산, 팽이, 박쥐 ('86)
- 반원, 원통, 삼각뿔, 마름모꼴 ('87)
- 바다와 나무와 육면체 ('87)

강원대

- 전화기와 나비 ('87)

경남대

- 나의 얼굴 ('86)
- 산의 이미지 ('87)
- 토끼와 달 ('87)

경북대

- 단맛과 쓴맛 ('86)
- 어른이 되면 (추상주제 '87)

경상대

- 자동차와 신호등 ('86)
- 새와 비행기 ('87)

287

계명대
- 새와 나무 ('86)
- 펜촉 ('87)

군산대
- 국화, 명태 ('86)
- 콜라병과 북어 ('87)

동아대
- 작업 ('86)
- 전시장 ('87)

동의대
- 꽃과 나비 ('86)
- 나무와 잠자리 ('87)

목원대
- 손과 공구 ('87)
- 태극, 종이연, 아리랑, 과일류 ('86)

부산대
- 선그라스와 수영복 ('87)
- 자전거와 라디오 ('86)

부산산업대
- 비둘기와 아파트 ('86)
- 구름에 달가듯이 ('86)
- 꽃과 별 ('87)
- 사다리와 도자기 ('87)

부산여대
- 냉장고와 캥거루 ('86)
- 연필과 국화꽃 ('87)

영남대
- 사각기둥, 원기둥, 삼각뿔 ('86)
- 의자와 탁자 (실물제시 '87)

울산대	● 꽃과 연 ('87)

원광대	● 축구와 환호성 ('86) ● 스케이트와 연 ('87)

전남대	● 피아노와 선 ('86) ● 밤과 촛불 ('87)

전북대	● 추석 ('86)　　　　　● 닭과 계란 ('87) ● 고향의 봄 ('87)

조선대	● 장난감과 " 8 "자 ('86) ● 토끼와 주전자 ('87)

창원대	● 호랑이와 나무 ('86) ● 공구와 난로 ('87)

청주대	● 올림픽 ('86) ● 겨울인상 ('87)

충남대	● 삼각형, 사각형, 원 ('87)

한남대	● 고양이, 전화기 ('86) ● 스탠드와 나비 ('87)

監修　朴 權 洙

1950　忠南 韓山 出生
1970－78　弘益大學校 美術敎育科 卒業
　　　同 美術大學 西洋画科 卒業
1977　朴權洙・崔孝淳 二人展(서울画廊, Seoul)
1981　Salon 靑年作家表現展(Hall International d'Exposition
　　　parce floral de Paris Dois de Vincennes,France)
1981　Salon 現代文明批判展(Mairie de joinville le pont, Paris,
　　　France)
1981－85　美術의 祭展「東京展」(東京都美術館, 東京)
1982　第1回 個人展(美術會館, Seoul)
1982　France Independants展(Paris, France)
1982　第14回 Cagnes 國際會画祭
　　　(Museum Castle Cagnes-Sur-Mer, France)
1982　日本 및 Europe 旅行
1983　靑年作家展(國立現代美術館, Seoul)
1984　美術의 祭展「東京展」東京展賞 受賞
1984　「東京展」受賞作家展(東京都美術館, 東京)
1985　第2回 個人展(後画廊・前画廊, Seoul)
　　　其他 國內外 各 展覽會 数十回 出品
住所：서울特別市 麻浦区 西橋洞 362－5
　現 ：韓國美術協會會員, 後半期美術學院長

저자 이 현 미

- 1960, 충남 출생
- 숙명여자대학교 공예과 졸업
- 디자인 포장센터 주최 도자기 부문
 장려상 수상

〈現〉후반기 미술학원 구성 전임강사

판권본사소유

입시
구성 **작품과 밑그림**

1991년 1월 20일 2판인쇄
2010년 5월 12일 5쇄발행

저자_이 현 미
감수자_박 권 수
발행인_손 진 하
발행처_둘샘오름
인쇄소_삼덕정판사

등록번호_8-20
등록날짜_1976.4.15.

서울특별시 성북구 종암2동 3-328
136-092 TEL 941-5551~3
FAX 912-6007

값 : 9,000원

ISBN 89-7363-101-2

ISBN 89-7363-101-2